趙佶 （1082～1135）

趙佶就是北宋後期著名的皇帝宋徽宗。是一個藝術家，而不是政治家，他交結的人物也多是藝術家。大畫家王詵駙馬都尉，娶英宗第二女蜀國公主（追封魏晉大長公主）為妻，算起來應是趙佶的姑父，因二人皆善畫，故交往甚多且友善。徽宗後來重用的高俅，本來是一個無賴子弟，善踢球（蹴鞠），

據《宋史》《徽宗本紀》記載：「徽宗……神宗第十一子也，母曰欽慈皇后陳氏。元豐五年十月丁巳（十六日），生於宮中。」元豐八年（西元1085年）神宗趙頊死，年僅三十八歲，其長子有目疾，不宜為皇帝，於是立第六子趙

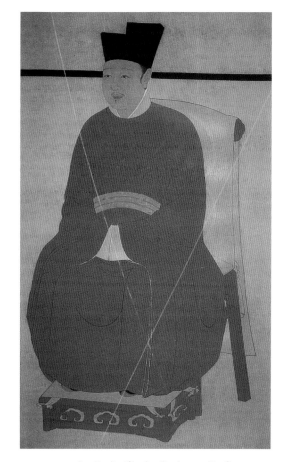

《宋徽宗坐像》
軸 絹本設色
188.2×106.7公分
台北故宮博物院藏

趙佶雖不擅於處理政治事務，卻極富藝術天分，無論詩書畫皆十分擅長，可說是是一位「風流天子」。（黃）

佶為帝。元符三年（1100），趙煦死，年二十五歲，廟號哲宗。哲宗無子，於是立他之弟趙佶為帝，當時朝中有人反對，特別是章惇，說趙佶為帝「輕佻不可以君天下」，但是皇太后以為趙佶有福壽，且仁孝，堅持立他為帝，大臣曾布、蔡卞、許將等附和，趙佶便於元符三年即皇帝位，是為北宋第八任皇帝。在此之前，他被哲宗封為端王。

趙佶自幼聰明過人，彈琴、蹴鞠、書法、繪畫、樣樣精通，且樂之不疲。他的本色

曾為蘇東坡的書僮，蘇東坡因「罪」被貶，把高俅送給王詵。王詵曾派高俅送篦刀給端王趙佶，趙佶當時正在園中蹴鞠，高俅在旁睥睨不已，趙佶便叫他也踢，他踢得很好，二人又對踢，趙佶十分高興，於是就把高俅留在身邊。後來，趙佶當上皇帝，便不停地提拔高俅，以致官至太尉。高俅的同夥也要求提拔，趙佶說：「你們也有高俅那樣好手腳嗎？」（見《揮塵後錄》卷七《高俅本東坡小史》）因此，章惇說他「輕佻不可以君天下」

是一個藝術家，而不是政治家……

曾為蘇東坡的書僮……

趙佶原本無子，另一道士劉混康以法籙、符水出入宮中，建言京城西北隅太低，加高少許後，「當有多男之祥」。趙佶急命人為數仞岡阜，後來後宮果然「生子漸多」，趙佶因此更信道教，竟叫道士們冊封他為教主道君皇帝，真是荒唐透頂。（見《宋史紀事本末》

帝期間，並沒做過多少有益於國的好事，但邪事做了不少。崇寧二年（1103）定司馬光、文彥博、呂公著、呂大防、韓忠彥、蘇軾、蘇轍等一百二十人為元祐奸黨，《宋史》上記曰「元祐奸黨碑」，現存碑文叫「元祐黨籍碑」，由趙佶親自書寫，全國各地監司長吏廳前都立此碑。崇寧三年（1104）又由蔡京等人重定「元祐、元符黨人碑」，擴大到三百零九人，仍由趙佶書寫，刻石朝堂，詔示「黨人碑」上的人永遠不能重用，已死的追貶官職，未死的人貶竄流放到邊遠地區，其著作要銷毀，其子女不得與宗室通婚。

其次，趙佶迷信道教，喜方士幻術，在全國各地大建道觀，徐知常推薦溫州道士林靈素入朝，林說趙佶是天上神霄玉清王長生大帝君下凡，蔡京是仙官左元仙伯。趙佶聽後大喜，又在自己出生的福寧殿東建玉清神霄宮，鑄神霄九鼎，又在皇宮附近建上清寶籙宮。

還是有道理的。被人稱為「六賊」之首的蔡京，在當時就受到很多人的反對，也曾幾次被罷官，趙佶最後起用他為宰相，就因為他的字寫得好。由是觀之，趙佶視國家大事如兒戲。

據《宋史》《徽宗本紀》記載，趙佶當皇

卷五十一）

趙佶因爲好玩，自上台後，就命童貫置局於蘇、杭，搜集各類工藝品，供他欣賞。崇寧四年（1105）始，又命朱勔領蘇、杭應

北京 紫禁城御花園 堆秀山 （黃文玲攝）
此圖爲北京紫禁城御花園內以太湖石堆砌而成的假山，名爲堆秀山。徽宗當時命人所建之艮嶽雖已不復見，但與此堆秀山應有異曲同工之妙吧！（黃）

趙佶「天下一人」簽押 取自《竹禽圖》 紐約大都會美術館藏
此「天下一人」花押爲宋徽宗典型的簽名樣式，徽宗的許多作品上皆可見此花押。（黃）

奉局及花石綱於蘇州，搜羅以太湖石爲主的奇石及花草樹木，一綱一綱地運至京師，花石綱的搜運進行數年，從政和七年（1117）歷重和至宣和四年（1122），在京師的東北建成萬歲山，後更名爲艮嶽。其高九十步，用奇石數以萬計，把東南的老百姓坑苦了，方臘起義即以誅朱勔爲由，而回應者近百萬。（見《宋史紀事本末》卷五十）

內憂外患越來越嚴重，遼、金、西夏虎視眈眈，而且宋已經打了很多敗仗，國家危在旦夕。但是，趙佶不但不去研究治國用兵之術，不重視邊防設施，反而每天在殿前後，觀看動植物，去研究孔雀升墩，是先抬左足，還是先抬右足，研究月季花「四時朝暮」之變化，春時月季、中午月季的形態等等。

別看趙佶不問國家大事，但玩樂並未稍減。他忙著寫《艮嶽記》，忙著練字、畫畫和寫詩詞。他的詩詞都反映了他玩物喪志的精神狀態，如〈聲聲慢·春〉：

宮梅粉淡，岸柳金勻，皇州乍慶春迴。鳳闕端門，棚山彩建蓬萊。沈沈洞天向晚，寶輿還、花滿鈞台。輕煙裡，算誰將金蓮，陸地齊開。觸處笙歌鼎沸，香韉趁金雕輪隱隱，千步錦繡相挨。銀蟾皓月如畫，共乘歡、爭忍歸來。疏鍾斷，聽行歌，猶在禁街。（《全宋詞·趙佶》

他在賞梅，「似玉人羞懶，弄粉妝遲。」他在思念皇后，「不忍抬頭，羞見舊時月。」大敵當前，他還在兒女情長，就是沒有考慮到國家的安危。

宣和七年（1125）十月，金兵在滅遼之後，兵分兩路大舉向宋進攻。但此時，趙佶仍不作任何抵抗的準備。他所依靠的原遼降將郭藥師防守燕京，但郭藥師已率部投降金人，並作嚮導向黃河渡口進軍。其實，趙佶只要願意抵抗，任命一員抗戰派將領作抵抗準備，金人必敗，大宋王朝也必安然無恙。可是，趙佶卻把全部禁兵交由太監梁方平率

神霄玉清萬壽宮詔 御製御書

趙佶 《神霄玉清萬壽宮碑》局部 1119年 拓本
宣和元年八月，京師的神霄玉清萬壽宮落成，徽宗御筆親詔，敍述其緣起，然後刻石立於宮內，並且賜其碑本於全國各宮，摹勒立石。此碑爲徽宗所創瘦金體的典型，形整而銳利。（黃）

又逃到鎮江。

領，同時急忙傳位給太子趙桓（宋欽宗），自己帶著童貫、蔡京、蔡攸等寵臣逃到亳州，又逃到鎮江。

趙佶派太監梁方平帶二萬人守黃河，但金兵距黃河很遠，梁和二萬守軍全逃跑了。於是，金兵用小船一批一批地渡過黃河，金兵副元帥說：「若有一二千人，吾輩豈能渡哉。」宋欽宗和宰相等官員也準備逃跑，但一位小官李綱挺身而出，抗擊金兵，多次將金兵擊退。然宋欽宗一心投降，於是割地、賠款，稱姪皇帝。金兵退回，趙佶以爲無事，又回到開封繼續享樂。

金兵退後，宋欽宗爲了討好金人，大批處治抗金將領。不久，金兵又至，宋欽宗不但不作任何抵抗準備，反而加速置抗戰

官員，以「專主用兵」的罪名加在李綱頭上，把他流放在江南，將勤王軍兵全部遣還，朝中抗戰派官員全部排斥盡，只等待投降。金兵順利到達開封城，開封城內人民自動組織，抗擊金兵，宋欽宗卻下令殺死抵抗者，並下令不准打造兵器。將官吳革爲保衛宋王朝，保衛皇帝，暗中組織勇士，準備抗擊金兵，卻被皇帝下令殺死。宋欽宗並再次下令各路勤王兵停止向開封進發，更在城裏大肆搜刮金銀財寶和布帛美女送給金人。他以爲這樣討好金人，便可保住自己。他又親自到金營中求和，結果金人在未遭任何抵抗的情況下，便把趙佶父子二位皇帝俘虜了，並把皇后、嬪妃、宗室、朝官以及金帛、文物、圖冊等全部帶回北國，北宋就滅亡了。這一年是靖康二年（1127）二月，史稱「靖康之難」。

趙佶在金國做了九年多的俘虜，受盡侮辱。恥辱的囚徒生活和當年的宮廷享樂，差之天壤。他環視今日之淒苦，仍然回憶當年之「故宮」。他去世前的兩首詩最能反映他的思想和境遇，其一〈眼兒媚〉：

玉京曾憶昔繁華，萬里帝王家。瓊林玉殿，朝喧弦管，暮列笙琶。花城人去今蕭索，春夢繞胡沙。家山何處，忍聽羌笛，吹徹梅。

其二〈燕山亭〉：

裁翦冰綃，輕疊數重，淡著燕脂勻注。新樣靚妝，豔溢香融，羞殺蕊珠宮女。易得凋零，更多少無情風雨。愁苦，問院落淒涼，幾番春意？憑寄離恨重重，這雙燕何曾，會人言語。天遙地遠，萬水千山，知他故宮何處？怎不思量，除夢裏有時曾去。無據，和夢也新來不做。

〈燕山亭〉據說是趙佶的「絕筆」，他以杏花的「凋零」比喻自己被踐踏的命運。楊愼《詞品》評「詞極淒惋」，正是其經歷使然。紹興五年（1135）四月，趙佶死於五國城（今黑龍江依蘭）。七年後，他的遺骨還臨安（杭州），葬於永祐陵。

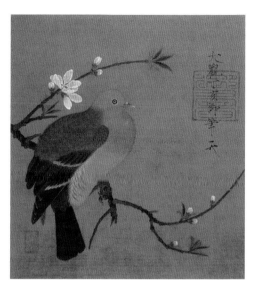

趙佶
《桃鳩圖》 1107年 軸 絹本著色 28.6×26公分
日本私人藏

徽宗喜愛書畫，並善體物情，對於花鳥畫的描繪，尤其刻畫入微。他本人的好尚引領了宣和畫院的畫風，更帶給南宋繪畫極大的影響。此畫線條描寫細膩，色彩華麗，爲徽宗朝花鳥畫的代表性畫風。（黃）

《宣和博古圖錄》 清乾隆十七年（1752）黃晟亦政堂重刊本 國立台灣大學總圖書館藏（張佳傑攝）

徽宗對於書畫、文物十分喜愛，除了熱中收藏之外，還命人爲藏品編纂目錄。《宣和博古圖錄》這部龐大的著作正是徽宗命天下蒐集銅器上獻至宮中宣和殿的藏品的圖錄，內容所載銅器達八百三十九器之多，是研究器形學的重要材料。（黃）

《眞書千字文》

局部 1104年 卷 紙本 30.9×322.1公分
上海博物館藏

《眞書千字文》為朱絲界欄紙本墨蹟，凡一百零三行，共一千零二十五字。款署：「崇寧甲申歲宣和殿書賜童貫。」童貫（1054-1126），字道夫，河南開封人，為北宋宦官，因得趙佶寵遇，在徽宗朝權傾一時，並與蔡京等人相勾結，乃「六賊」之一。

《千字文》是古代用於學童識字的課本，敘述有關自然、社會、歷史、倫理、教育等方面的知識。《千字文》在古時有多種版本，而今俱不傳，惟周興嗣本流傳至今。此文後世續編和改編本頗多，如宋胡寅《敘古千字文》、葛正剛《重續千字文》、明李登《正字千文》等。因便於初學，故歷來書家寫《千字文》以示初學者極多，傳世者有智永、歐陽詢、懷素、高閑等寫本。此帖卷中鈐有「長樂未央」、「卞永譽印」、「安儀周家珍藏」、「乾隆御覽之寶」等鑑藏印，曾經《式古堂書畫彙考》、《石渠寶笈初編》、《墨緣彙觀》等著錄。

《眞書千字文》乃趙佶二十三歲時所作，是其存世書蹟中紀年最早的作品。從用筆、結體來看，此帖已頗具「瘦金書」風格之規模。由此可見，趙佶書法個人風貌的形成是相當早的。關於其「瘦金書」風格的師承淵源，宋蔡絛《鐵圍山叢談》中有記載：國朝諸王弟多嗜富貴，獨祐陵（趙佶）在

藩時玩好不凡，所事者惟筆研、丹青、圖史、射御而已。當紹聖、元符間，年始十六、七，於是盛名聖譽，布在人間，識者已疑其當璧矣。初與王晉卿詵、宗室大年令穰往來。二人者，皆喜作文詞，妙圖畫，而大年又善黃庭堅。故祐陵作庭堅書體，而青出於藍者也。後人不知，往往謂祐陵畫本崔白，書學薛稷，凡斯失其源派矣。

蔡絛說趙佶「年始十六、七」便已「盛名聖譽，布在人間」，可見「玩好不凡」的趙佶在藝術上是一位早慧者。趙令穰，字大年，神宗兄弟輩。趙佶「作庭堅書體」乃是受其影響，只是從趙佶的傳世書蹟來看，無論用筆、結字與山谷書法都沒有太大的相似之處。故此，趙佶雖初學庭堅，而庭堅書體卻並未對其個人風貌的形成產生多大的影響。吳元瑜，字公器，京師（今河南開封）人，工丹青，畫學崔白，書學薛稷。蔡絛認為趙佶書法即由吳元瑜進而上溯薛稷，而並非如當時人所言乃直接師薛。元瑜書蹟，今已不傳，無法得睹其「書學薛稷，而青出於藍」的實際情況。但蔡絛乃蔡京之子，在徽宗朝隨父出入內府，熟知當時藝文故實，故其對趙佶書法師承淵源的記述，應有所根據，而

非向壁虛造之語。由是觀之，在趙佶個人書法風貌的形成過程中，吳元瑜當起了重要的橋梁作用。

唐 智永 《真草千字文》局部 冊頁 紙本
24.5×10.9公分 日本小川氏藏

凡二百零二行，首二行漫漶。智永，名法極，俗姓王氏，乃義之七世孫，會稽（今屬浙江省）人，人稱「永禪師」。工書，守家法，曾書《眞草千字文》八百餘本，江南諸寺，各施一本。此帖《眞草千字文》筆意精熟，清健遒麗，乃二王筆法之嫡傳，然亦有謂乃唐人臨寫者。

唐 高閑 《草書千字文》局部 卷 紙本
30.8×331.3公分 上海博物館藏

存五十二行，二百四十三字。高閑，唐烏程（今屬浙江省）人。工草書，師張旭、懷素。此帖雖為殘卷，但氣勢雄健，筆法精妙，堪為歷代千字文書蹟中之傑

秋收冬藏閏餘成歲律呂
調陽雲騰致雨露結爲霜
金生麗水玉出崑岡劍號
巨闕珠稱夜光果珍李柰
菜重芥薑海鹹河淡鱗潛
羽翔龍師火帝鳥官人皇
始制文字乃服衣裳推位
遜國有虞陶唐弔民伐罪
周發商湯坐朝問道垂拱
平章愛育黎首臣伏戎羌
遐邇壹體率賓歸王鳴鳳

荷衣未盡蓮

宋 黃庭堅 《牛口莊題名》局部　1100年　卷　紙本　24.5×1000.5公分　中國歷史博物館藏

每行一字，字徑約二十公分。黃庭堅（1045-1105），字魯直，號山谷道人，晚號涪翁，洪州分寧（今屬江西省）人。工詩文，擅書，書風奇崛，乃「宋四家」之一。

《閏中秋月帖》

1110年 冊頁 紙本 35×44.5公分
北京故宮博物院藏

《閏中秋月帖》為楷書，凡七行，共六十字。帖文為七言律詩一首，乃中秋賞月即興之作。帖中鈐有「御書」、「宣和殿寶」（以上二方為宋徽宗印）、「嘉慶御覽之寶」等印記，曾經清乾隆、嘉慶內府收藏，《石渠寶笈初編》著錄。

詩的大致含義為「中秋節的月亮特別圓，更何況是閏八月的月亮就更明亮了。能有幸欣賞到當年的月亮，使詩人不用因為沒有遇上這好幾年才一見的景致而感歎了。周圍所有的物象都收起了光芒，更添月華的光亮，而四周的水映著月光，已沒有了黑暗。空中的雲是多麼清新，心中也很是歡喜，何不乘興作詩一首呢。」

中秋節是遠古天象崇拜——敬月習俗的遺痕。據《周禮·春官》記載，周代已有「中秋夜迎寒」、「中秋獻良裘」、「秋分夕月（拜月）」的活動。漢代又在中秋或立秋之日敬老、養老，賜以雄粗餅。到了晉時已有中秋賞月之舉，不過不太普遍，直到唐代以後將中秋與嫦娥奔月、吳剛伐桂、玉兔搗藥、楊貴妃變月神、唐明皇遊月宮等神話故事結合起來，使之充滿浪漫色彩，玩月之風方才大興，也就有許多詩人為此賦詩。到了北宋正式定八月十五日為中秋節，並出現一系列的慶祝活動。

明陶宗儀《書史會要》云：

（徽宗）萬幾之餘，翰墨不倦。行草、正書

筆勢勁逸，初學薛稷，變其法度，自號瘦金書。要是意度天成，非可以陳跡求也。

在這段記載中，雖沒有提到對趙佶個人書法風貌的形成起過間接作用的吳元瑜，但後人對於「瘦金書」出於薛稷的看法，卻已成為共識。薛稷（649-713）字嗣通，唐朝名相魏徵的外孫，蒲州汾陰（今屬山西省）人。薛稷書宗其堂兄薛曜之舅祖褚遂良，風格瘦勁遒麗，時人譽為「賣褚得薛，不失其節」。從書法風格上看，趙佶的「瘦金書」與薛稷書蹟相比較，薛曜《夏日遊石淙山詩》更為接近。與薛稷書蹟相比較，薛曜《夏日遊石淙山詩》的用筆細挺、瘦硬更過之，與「瘦金書」神韻頗為相近。或以為趙佶書法亦學薛曜，從兩人書風相近來看，應當也是有可能的。

《閏中秋月帖》書於宋大觀四年（1110），距《眞書千字文》六年，趙佶二十九歲。兩帖相較，《眞書千字文》尚有較多薛氏遺意，點畫瘦硬，結體疏朗，而《閏中秋月帖》則在薛氏的基礎上加以變化，已經是完全成熟的「瘦金書」風格。用筆瘦中帶潤、挺中見柔，結體亦更為緊湊，形成中宮收斂、四周舒放的特徵。從此帖中，可以看到趙佶善學古人處，師法前賢而能變其法度，合以自家情性，創出「意度天成，非可以陳跡求」的獨特書風。並且，歷來楷書家大都在中年之後才能形成個人風貌，而趙佶卻未及而立便已成熟，可見其在藝術上的確有著非凡的創造才能。

唐 薛曜 《夏日遊石淙山詩》 局部 700年 拓本
北京故宮博物院藏

楷書，凡三十九行，每行四十二字，摩崖刻石，在河南登封縣石淙山北崖。薛曜（642-704）字昇華，蒲州汾陽（今屬山西省）人。曾祖薛道衡，舅祖褚遂良，與薛稷為堂兄弟。此碑書法比《信行禪師碑》更為瘦硬，用筆頓折重按處成「鶴膝」，趙佶「瘦金書」風格與其頗為相似。楊守敬《平碑記》云：「（此碑）書法瘦勁奇偉，郭蘭若（尚先）謂為宋徽宗瘦金之祖，良是。」

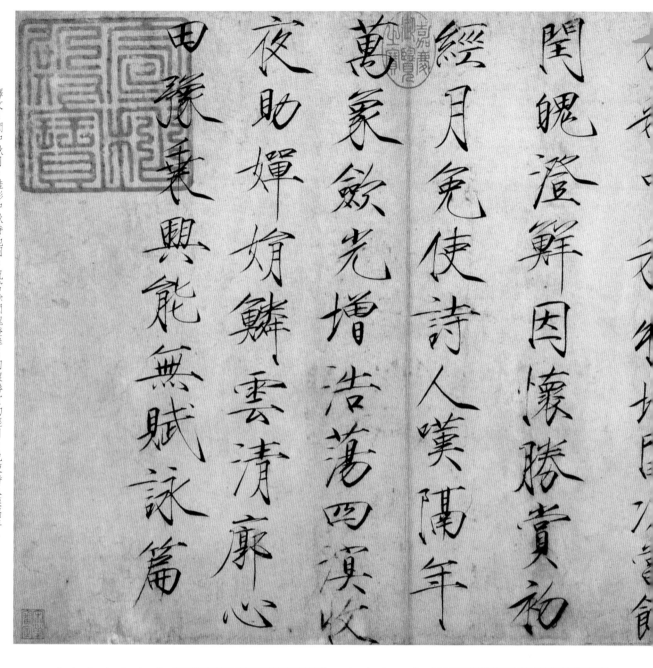

釋文：閏中秋月。桂彩中秋特地圓，況當餘閏魄澄鮮。因懷勝賞初經月，免使詩人嘆隔年。萬象斂光增浩蕩，四溟收夜助嬋娟。鱗雲清廓心田豫，乘興能無賦詠篇。

大唐
太宗文皇
帝製三
藏聖教序
蓋聞二
儀有象顯
覆載以含生四時

唐 褚遂良 《雁塔聖教序》局部 653年 拓本

北京故宮博物院藏

楷書，凡二十一行，每行四十二字。褚遂良（596–658），字登善，唐錢塘（今屬浙江省）人。官至吏部尚書，封河南郡公，人稱「褚河南」。工書，乃「初唐四家」之一。此碑書法婉媚道逸，有美女嬋娟，不勝羅綺之態，是褚書代表作之一。

唐 薛稷 《信行禪師碑》局部 706年 拓本

石久佚，惟清何紹基舊藏舊剪裱本傳世。此碑為薛稷楷書代表作，用筆瘦勁，結體疏朗。薛稷在褚遂良書法的基礎上去其婉媚而增以瘦硬，形成自家風貌，其書法對趙佶的「瘦金書」影響很大。

自題《瑞鶴圖》

1112年 卷 絹本 51×138.2公分
遼寧省博物館藏

《瑞鶴圖自題》爲楷書，凡十二行，共一百五十六字。曾經《石渠寶笈續編》、《石渠隨筆》等著錄。首書「政和壬辰」（1112）上元之次夕」。「政和」乃宋徽宗年號，趙佶在位二十六年（1100~1125），建中靖國、崇寧、大觀、政和、重和、宣和

「上元」乃正月十五日，此圖題詠作於「上元之次夕」（正月十六日）。是日，「忽有祥雲拂鬱，低映端門，…候有群鶴飛鳴於空中」，趙佶以爲乃祥瑞之象，故「作詩以紀其實」。末行署「御製御畫並書」。據記載此圖原在《宣和睿覽冊》中。元湯垕《畫鑑》云：

當時承平之盛，四方貢獻珍木、異石、奇花、佳果無虛日，徽宗乃作冊……累至數百及千餘冊。余度其萬幾之餘，安得工暇至於此，要是當時畫院諸人仿效其作，特題印之耳。

湯垕的揣度頗有道理，所以，一些畫卷上雖有宋徽宗御題及印璽，而實爲宮廷院畫家所代筆。此卷末尾有宋徽宗趙佶「天下一人」草押，筆致靈動，頗具巧思，既顯示了趙佶至高無上的帝王之尊，也反映了他在藝術上睥睨天下的自負。在趙佶的許多書畫作品中，都可見到此「開」形簽押。

此帖題於《瑞鶴圖》卷後，書畫合璧，相得益彰。趙佶擅畫人物、鞍馬、花鳥無所不工，而尤善畫鶴。趙佶鍾情於鶴的原因，除了自己的好尚以外，恐怕還受了以畫鶴著稱的薛稷之影響。薛稷書法瘦勁疏朗，趙佶在其基礎上加以強化，頗具鶴之仙韻。趙佶在其基礎上加以強化，撇捺舒展如鶴翼，長豎頓折似鶴膝，從字態

上看，「瘦金書」結體縱長而又輕盈飄逸，宛如沖霄鶴影，意氣非凡。

《瑞鶴圖自題》晚《閏中秋月帖》兩年，乃趙佶三十一歲時所書。兩帖書風稍異，比較而言，《瑞鶴圖自題》行筆略快，筆力稍

懈，字形狹長而略顯侷促，不似《閏中秋月帖》之瀟散自如。

左圖：趙佶《蠟梅雙禽圖》冊頁 絹本設色
25.8×26.1公分 四川省博物館藏
此圖爲冊頁小品，繪有山雀、梅枝、柏葉等物景，畫面生動，用筆精工。雖爲趙佶早期花鳥畫作品，但已頗能體現出其在繪畫藝術上的才華。

上圖：金章宗《題顧愷之女史箴圖》卷 絹本
縱25公分 倫敦大英博物館藏
金章宗（在位1188~1208）的活動時間略晚於宋徽宗，他十分熱中學習宋徽宗的書法風格，是後人學徽宗風格最爲成功者。此題內容爲畫卷中所題女史藏的其中一則，原題無款，後人根據其瘦金書風格與金章宗在《徽宗摹張萱搗練圖》上的題簽「天水摹張萱搗練圖」，以及兩畫上都出現「群玉中秘」收藏印，而斷定爲金章宗所書。他所模仿的瘦金書在形態精神上都與宋徽宗瘦金書十分相似，乍看之下難以區別。（黃）

政和壬辰上元之次夕，忽有祥雲拂鬱
低映端門，眾皆仰而視之，倏有群鶴
飛鳴於空中，仍有二鶴對止於鴟尾
之端，頗甚閒適，餘皆翔翔如應奏節
往來都民無不稽首瞻望，歎異久之
經時不散，迤邐歸飛西北隅散感茲
祥瑞，故作詩以紀其實
清曉瞑霞擁彩霓，仙禽告瑞忽來儀
飄飄元是三山侶，兩兩還呈千歲姿
似擬碧鸞棲寶閣，豈同赤雁集天池
徘徊嘹唳當丹
闕，故使憧憧庶俗知

御製御畫并書（押）

翱翔盤旋於晴空之中。兩隻立在鴟吻上的鶴，一
動一靜，回首仰望，與天上飛翔的夥伴互相呼
應，處理得極其和諧巧妙。

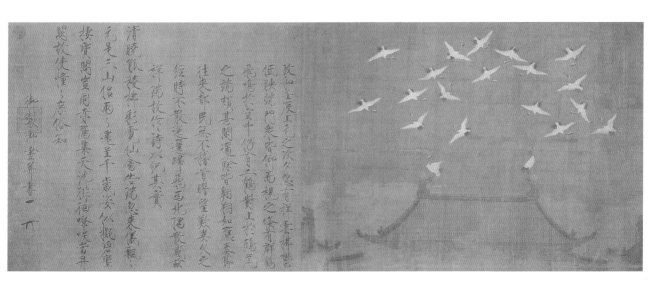

政和壬辰上元之次夕，忽有祥雲拂鬱
低映端門，眾皆仰而視之，倏有群鶴
飛鳴於空中，仍有二鶴對止於鴟尾
之端，頗甚閒適，餘皆翔翔如應奏節
往來都民無不稽首瞻望，歎異久之
經時不散，迤邐歸飛西北隅散感茲
祥瑞，故作詩以紀其實
清曉瞑霞擁彩霓，仙禽告瑞忽來儀
飄飄元是三山侶，兩兩還呈千歲姿
似擬碧鸞棲寶閣，豈同赤雁集天池
徘徊嘹唳當丹
闕，故使憧憧庶俗知
御製御畫并書（押）

《穠芳詩帖》

卷　絹本　27.2×265.9公分
台北故宮博物院藏

《穠芳詩帖》的書寫年月不詳，爲楷書，凡二十行，每行二字。帖中鈐有「心賞」、「耿會侯鑑定書畫之章」（清耿嘉祚收藏印）、「九如清玩」、「乾隆御覽之寶」等印記。帖尾有清代陳邦彥跋：

宣和書畫，超逸千古，此卷以畫法作書，脫去筆墨畦徑，行間如幽蘭叢竹，泠泠作風雨聲，眞神品也。

「瘦金書」又名「瘦筋書」，從書法上的觀點看來，體瘦「筋」露是其典型特徵，然而用「金」，可能是基於對皇帝的尊敬而衍生的說法。

本件作品字大如斗，是徽宗極爲少見的大字行楷作品，乍看之下，行筆在迅捷中偶有頓挫之處，然而，細細觀之，卻大多是絹本重新裱裝時織線扭曲所產生的變形。由於字大，運筆上應以提腕行之，而少用指力。

使轉間亦大量省略了較細膩輕微的提按，而改爲豪爽乾脆的疾刷及踢鉤，骨力更顯綽約，如「化」、「風」的最後一挑：線條也少彎曲多耿直，相對地顯示出筆畫搭造間的精準與矯矯不群。

橫、豎畫大都粗首細末，起筆稍重，然後順應筆鋒彈性收束，至收尾處復提筆重按，頓挫成「鶴膝」狀。此「鶴膝」筆法在薛曜《夏日遊石淙山詩》中已見端倪，宋徽宗趙佶則更加以強化，成爲「瘦金書」的典型用筆特徵之一。除了富於裝飾意味之外，「鶴膝」之頓挫還能發揮調整用筆節奏變化的作用，以免由於「瘦金書」行筆快捷流暢，而造成點畫過於浮滑的弊端。

撇、捺畫頗爲舒展。長撇起筆時作彎頭狀，收尾處略肥，此當源出褚、薛筆法。短撇起筆成斜面，收鋒迅速，尾梢尖細，略嫌直露單薄。捺畫是「瘦金書」中頗具神采之筆，起首前半截由粗而細，至捺尾處陡然增

唐 褚遂良 《雁塔聖教序》 局部 拓本

唐 顏真卿 《多寶塔碑》 局部 拓本

肥，且作長腳，飄逸遒勁，饒有風韻。因此帖字大，故有此捺尾收束處由於行筆過疾而略有失控之感。橫折畫用筆外拓，轉折處頗似「顏體」楷法，橫部末尾輕提，豎部起首重按，對比強烈而接承自然。

陳邦彥云「此卷以畫法作書」，誠是。趙佶工於丹青，於字裡行間流露畫意，則純乃出於自然。具體而言。此帖點畫扁薄，與蘭竹之葉，確有幾分相似。以書法作畫，標誌

著文人畫的一大特徵，而以畫法作書，則更肯定了中國傳統藝術中書畫同源的道理。

興起於北宋的文人畫，以山水墨竹為主，到了元代之後，則出現了大量的四君子的畫題，如趙孟頫的墨蘭，倪瓚的竹石，王

趙佶《夏日詩帖》 冊頁 紙本 33.7×44.2公分

北京故宮博物院藏

楷書，凡八行，共五十八字。七言詩一首。鈐有「政和」連珠璽。此帖捺法與《怪石詩帖》同，而與成熟「瘦金書」《閏中秋月帖》由細而粗的捺法不類，《夏日詩帖》等帖雖無書寫紀年，但從書風上看，很可能是書於《閏中秋月帖》前、《真書千字文》後的早期作品。

夏日

清和節後綠枝穠寂莫
黃梅雨下畏日正長
凝碧漢薰風度到丹
樓池荷成蓋閒相倚
草鋪袵色更柔永書搖
統避繁源杯盞時欲對
清流

趙佶《欲借、風霜》詩帖 冊頁 紙本 33.2×63公分

台北故宮博物院藏

楷書，凡十行，共九十六字。七言、五言詩各一首。

欲借嶔崚勢將五
巧狀屢筆數著色如煙
合一芹蔽根似辥封院宇
接連常藉竹也半撺狹
却應松分明藏出依巖寺
只欠清賓幾韻種
風看正擬晨早見幾枝新
預荷東皇化偷取此苑春
旗燒雖不類萃萃似堪倫
已有青榮謝終難混棘榛

以書入畫，古已有之，而以畫入書者，則應推趙佶為典型。歷來以書入畫者頗多，但以畫法作書卻鮮見其成功者，此乃因兩者難於諧和之故。清代鄭板橋「六分半書」摻以畫法，然終嫌雕琢太過，而不似趙佶「瘦金書」之意趣天成。

另外，此帖中捺畫起首前半截由粗而細的寫法，與其他「瘦金書」帖（如《閏中秋月帖》）由細而粗的捺畫不同，與此帖捺法相同的還有《眞書千字文》(1104)、《題韓幹牧馬圖》(1107)以及書寫年月不詳的《欲借、風霜二詩帖》、《棟棠花、筍石二詩帖》、《夏日詩帖》等，以上諸帖不僅捺法相同，且書風亦頗相近，則此捺法是否為早期「瘦金書」用筆之特徵，有待進一步考證。

冕的墨梅等等，更標示出書法與畫法相互交融時代之始興。北宋宮廷的寫實畫風，與文人畫的旨趣大相逕庭，文人畫的線條不以精熟為尚，而強調線條的氣質以及畫面的趣味。由於文人對書法的嫻熟，所以在轉折以及提按間，多帶有行楷或行草書的筆意，溫婉流暢，圭華內蘊。

而畫法入書則是另一光景，利於描摹的繪畫筆法用在書法作品中，字體的線條結構，則有助於加強風格的定型，觀者更能對於書者的功力以及書畫結合的巧思，驚艷不已。本件作品所表現出的犀利筆鋒，正是徽宗令人驚艷的風格之最佳典型。然而幾件傳世徽宗名下的水墨畫，如《池塘秋晚》等，其畫風溫潤質樸，或也暗示著對筆墨趣味的追求正在悄悄萌發中。

元 趙孟頫 《竹石幽蘭》
局部 卷 紙本 50.5×144.2公分 美國克利夫蘭美術館（Cleveland Museum of Art）藏
趙孟頫所繪蘭竹為「以書入畫」的典型代表，由其蘭葉的轉折可一窺畫家運筆時的筆鋒動作。（黃）

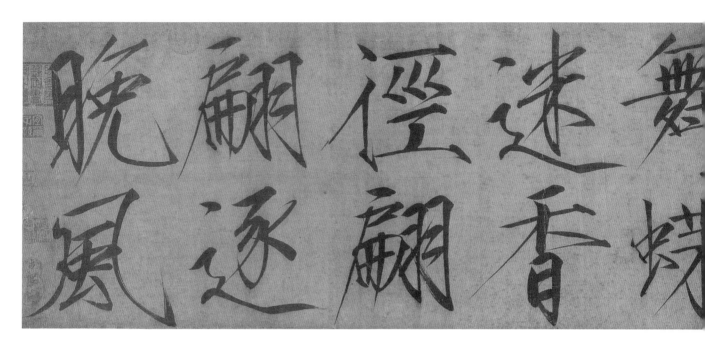

清 鄭板橋 《蘭花竹石圖》 局部 1762年 卷 紙本
30.9×828.2公分 上海博物館藏

鄭板橋（1693-1765），即鄭燮，字克柔，號板橋，江蘇興化人。為清代「揚州八怪」之一。其書法以篆隸體參合行楷，縱橫錯落，瘦硬奇峭，自稱「六分半書」。（黃）

趙佶《怪石詩帖》 冊頁 紙本 34.4×42.2公分
台北故宮博物院藏

楷書，凡七行，共五十八字。七言詩一首。此帖書風與《欲借、風霜二詩帖》相似，帖中「各」、「檜」等字，捺畫前半截明顯呈首粗末細狀。

金縷之妙，細比毫髮，殆與神工鬼能，較奇逞妍並於秋毫間。

——南宋岳珂《寶真齋法書贊》卷二

13

自題《祥龍石圖》

卷 絹本 53.8×127.5公分　北京故宮博物院藏

中國賞石文化的兩個鼎盛期。尤其在宋代，由於宋徽宗舉「花石綱」，在他的倡導下，達官貴族、紳商士子弟相效尤。於是朝野上下，搜求奇石以供賞玩，一度成爲宋代國人的時尚。以書畫雙絕而聞名於世的米芾也是一位非常有名的藏石、賞石大家，他不僅愛石成癖，而且在相石方面創立了「瘦、透、漏、皺」的理論原則，一直爲後世所沿用。

明清蘇州園林中對石頭的運用更是增添了園林的意境，採取各種奇石加以堆疊，按照園林的地形結構進行擺放，使之與建築融爲一體。這種做法實際上是要將種種自然界的美景集中到有限的空間中來，成爲咫尺山林，並和居處緊密結合，讓人足不出戶也能欣賞到自然的景色。

趙佶在書法上的成就主要是創出了「瘦金書」一體。楷書風格出新不易，形成自家面目更難。一則前人楷法已備，難以跳出其藩籬，二則楷書不似行、草體長於抒情，書家情性不易顯露，創造上受到限制。趙佶時處北宋末年，在其之前的楷書家已成就卓然，「晉韻」、「唐法」各詣其極，尤其是顏（真卿）、柳（公權）的出現，將楷書的法度推向了極致。趙佶憑藉其非凡的才能，在師法前賢的基礎上，年未及而立便創出了神韻法度獨特、別具一格的「瘦金書」風格，堪稱書法史上的一朵奇葩。

《祥龍石圖》前圖後文，格式與《瑞鶴圖》相同，兩卷題詠的書風亦一致，行筆略覺率意，結體狹長而稍感緊促，恐怕兩帖的書寫時間不會相距太遠。

《祥龍石圖自題》的書寫年月不詳，帖中鈐有「天曆之寶」（元文宗印）、「晉府奎章」、「晉府書畫之印」、「敬德堂圖畫記」（以上三印爲明朱棡印）等鑑藏印。帖末署「御製御畫並書（「天下一人」草押）。

趙佶在繪畫藝術上極具才能，但在政治上卻昏庸腐敗。其即位之初，便以蔡京爲相，重用奸邪，疏斥忠良，以至「六賊」橫行，朝綱大亂。在生活上，趙佶恣情聲色，奢侈無度。崇寧四年（1105），宋徽宗遣六賊之一的朱勔領蘇杭應奉局，主持「花石綱」事務，大肆搜羅江南的奇花異石，分批綱運至京，置於宮苑中供其玩賞。「花石綱」是指把從東南各地搜刮到的以奇花異石爲主的各種進貢物品，用船經水路運往開封。綱係運輸單位，每十條船稱爲一綱。花石綱勞民傷財，江南及運河沿岸百姓深受其害。當時的百姓苦狀，《宣和遺事》中曾有記述：

蓋寶籙諸宮，充滿其間：繪棟雕樑，高樓邃閣，不可勝計。役民夫百千萬，自汴梁至蘇杭，尾尾相銜，人民勞苦，相枕而亡。

「祥龍石」即太湖石，乃「花石綱」中之精品，從題詠中可知，此石立於宮苑中「環碧池之南，芳洲橋之西」，被趙佶讚爲「其勢騰湧若虯龍出爲瑞應之狀，奇容巧態莫能具絕妙而言之也」。

中國的賞石文化歷史悠久，文獻記載大約始於商周，發展於秦漢，萌芽了賞石審美的理念。到了唐宋和明清時期，盛行以當時達官貴人、文人墨客爲主的石玩遊戲，形成...

豫園 玉玲瓏 （洪文慶攝）

豫園位於上海，是著名的江南園林之一。園內樓閣參差，山石崢嶸，其中玉玲瓏爲鎮園之寶，玲瓏剔透，漏洞相連，被譽爲江南三大名石之首，據稱原是北宋花石綱遺物。（黃）

唐 顏真卿《自書告身帖》局部 卷 紙本
30×220.8公分 日本書道博物館藏
顏真卿（709-785），字清臣，京兆萬年（今屬陝西省）人。官至太子太師，人稱「顏魯公」。此帖書法雄秀兼具，或以爲乃顏氏子孫所書，倘如此，亦爲學顏之佳品。顏真卿的書法成就極高，其楷書對初唐諸家突破很大，完全跳出了晉楷之藩籬，從而成爲唐楷的眞正典範。

國公顏真卿立德踐行當四科之首懿文碩學爲百氏之宗忠讜鯁于臣節貞

祥龍石者立於環碧池之南芳
洲橋之西相對則勝瀛也其勢
騰湧若虬龍出為瑞應之狀也
容巧態莫能具絕妙而言之也
延親繪繢素聊以四韻紀之
彼美蜿蜒勢若龍挻然騫首獨稱雄
雲凝好色來相借水潤清輝更不同
常帶瞑煙疑振鬣每乘宵雨恐凌空
故憑彩筆親模寫聊結丹青未易窮
御製御畫并書一時

祥龍石者立於環碧池之南芳
洲橋之西相對則勝瀛也其勢
騰湧若虬龍出為瑞應之狀也
容巧態莫能具絕妙而言之也
延親繪繢素聊以四韻紀之
彼美蜿蜒勢若龍挻然騫首獨稱雄
雲凝好色來相借水潤清輝更不同
常帶瞑煙疑振鬣每乘宵雨恐凌空
故憑彩筆親模寫聊結丹青未易窮
御製御畫并書一時

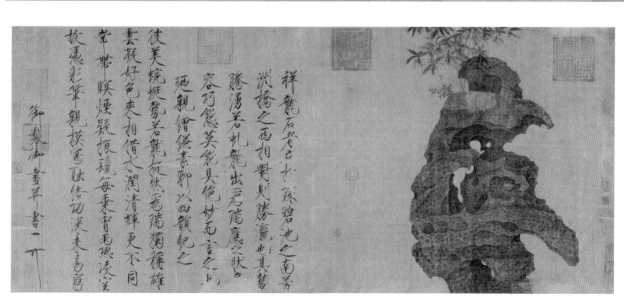

《祥龍石圖》
此圖繪一太湖石，姿態玲瓏，層次分明。石上植有花木，鉤染精細，頗具寫生特色。

自題《芙蓉錦雞圖》
自題《蠟梅山禽圖》

軸 絹本 81.5×53.6公分
北京故宮博物院藏

軸 絹本 83.3×53.3公分
台北故宮博物院藏

從這兩幅作品看，所繪珍禽極其細緻工整，可見趙佶對所畫物件的仔細觀察和嚴謹的描繪。鄧椿的《畫繼》中記載著兩件軼事，其一是龍德宮落成時，命待詔畫宮中屏壁，畫得都很精美，趙佶看後卻沒有稱讚，獨注意柱廊拱眼中所畫的《斜枝月季花》，問是誰畫的，原來是一位青年畫家的作品。趙佶非常高興，賜予緋服。大家都不知道是什麼原因，便問趙佶，他說很少有人能畫月季花的，因為四時朝暮變化不同，花蕊葉也都

不同，而現在所畫的是春時中午開放的花，它的特點沒有絲毫差錯，所以大大賞賜他。還有一件趣事，宣和殿前種植的荔枝樹結果實了，趙佶非常高興，碰巧有一隻孔雀站在下面，於是他召集畫院的各位畫家把它畫下來。各位用盡他們的腦子，把它畫得華彩燦爛，但是孔雀上藤墩時舉起了右腳。趙佶說這是不對的，因為孔雀升高必先抬起左腳，大家都非常佩服。由於趙佶的這種嚴格要求，從而創作出了無數優美精緻的作品。

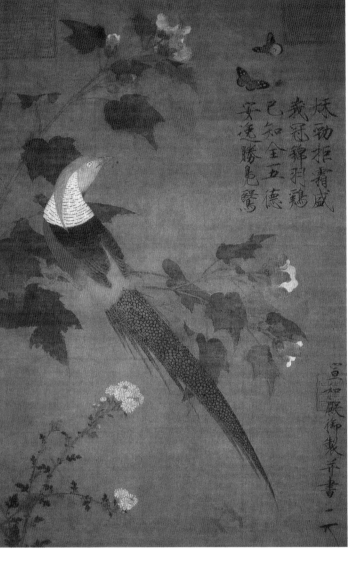

《芙蓉錦雞圖》的題詠為楷書五言詩，題在《芙蓉錦雞圖》右上空白處：「秋勁拒霜盛，峨冠錦羽雞。已知全五德，安逸勝鳧鷖。」此圖右下角署款：「宣和殿御製並書（「天下一人」草押）」。圖中鈐有「天曆之寶」、「奎章閣寶」、「御書」、「宣統御覽之寶」等印記。曾經《石渠寶笈初編》、《西清札記》等著錄。

詩的意思是芙蓉在勁烈的秋風中傲霜開放，下有戴著高冠的錦雞。雞的五德是為了比水禽安閒得多。這裡的「五德」是指古人所謂的雞有五德：首戴冠，文也；足縛距，武也；敵在前敢鬥，勇也；得食相告，仁也；守夜不失時，信也。

詩中所寫芙蓉的傲骨和雞的五德是為了影射人的道德，用花鳥的一些性格特徵來說明人也應具備的品格。由此可見，宋代的花鳥畫沒有停留在繪畫物件的表面，畫家們開始借畫喻事，通過描繪一些物象揭示深刻的思想內涵。宋徽宗就用一首題畫詩道出了畫的深刻意味，文、武、勇、仁、信這五德正是一個人所應具有的寶貴品質，這種花鳥畫的功用也為中國花鳥畫的發展起了一定的作用。

趙佶不僅擅長書畫，於詩詞也頗有造詣。《徽宗詩集》後記云：「徽宗聰敏，實由天縱，特非帝王之材略。無論詩文詞賦，為藝苑英才所不及……」如《牡丹詩》：

異品殊范共翠柯，嫩紅拂拂醉金荷。春羅幾疊敷丹陛，雲縷重縈浴絳河。玉鑒和鳴鸞對舞，實枝連理錦成窠。東君造化勝前

《芙蓉錦雞圖》
繪有芙蓉、錦雞、秋菊、蝴蝶等。畫面構圖疏密有致，用色絢麗多彩，極具皇家富貴之氣。

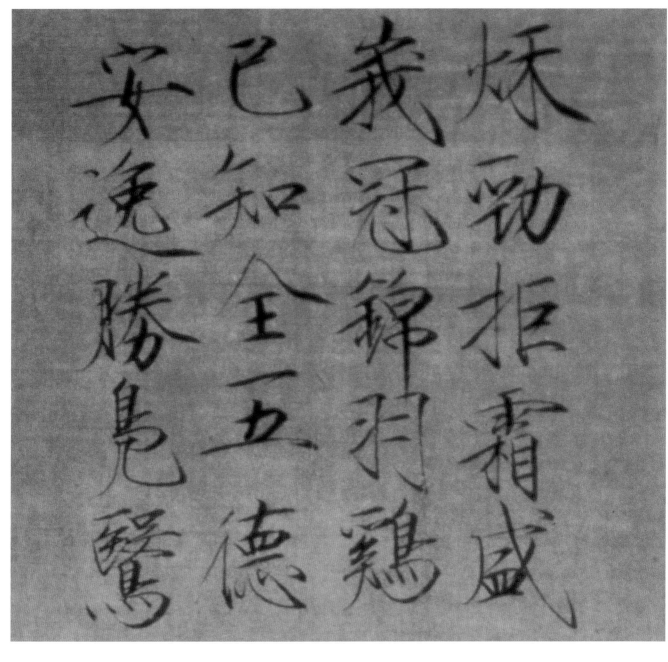

歲，吟繞清香故琢磨。

此詩格律謹嚴，用詞典雅，頗能體現出這位風流帝王在詩賦方面的才華。趙佶喜題詩，在他的繪畫作品中詩、書、畫結合，交相輝映，從而具有更強的藝術感染力。他的這種創作模式對後世中國畫發展的格局產生了很大的影響。

趙佶的傳世書蹟，獨立成幅的不多，僅存十幾件，而絕大多數爲畫上的詩跋或標題。《芙蓉錦雞圖》的題詠即爲其題畫書蹟中之精品。全詩共二十字，字字精采，無一懈筆。用筆圓轉自如，略無滯礙；結體疏密有致，開合得度。精工典雅，雍容婉約，顯

唐 韓幹 《牧馬圖》 冊頁 絹本設色 27.5×34.1公分 台北故宮博物院藏

此圖原爲《名繪集珍冊》之一幀，左有宋徽宗趙佶的「韓幹眞跡，丁亥御筆」題字，並有其收藏印。

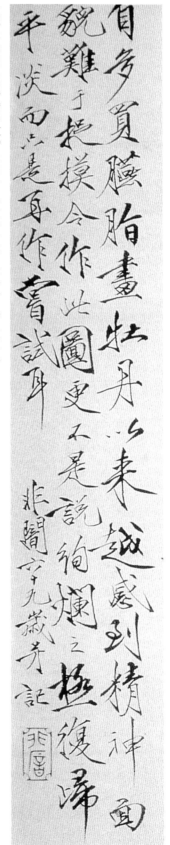

近代 于非闇 自題《白牡丹》1957年 紙本設色 99×61公分 北京畫院藏

于非闇（1889-1959）擅畫花鳥，尤以宋代工筆花鳥畫為宗，其書法亦以學習宋徽宗的瘦金體為基礎，但筆劃較為浮滑圓轉，結體亦不若徽宗書的工整。（黃）

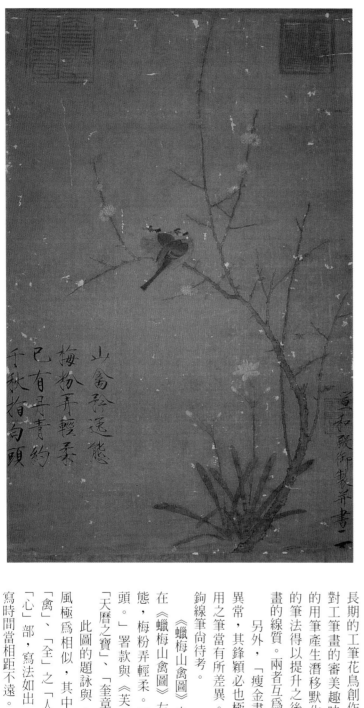

《蠟梅山禽圖》

示出十足的皇家富貴氣象。或以為「瘦金書」細勁溫潤的用筆與趙佶擅長工筆花鳥有關，似亦不無道理。工筆畫鉤線勁挺而有彈性，在線質上確與「瘦金書」比較接近。趙佶在長期的工筆花鳥創作中，其鉤線的筆法以及對工筆畫的審美趣味很可能會對「瘦金書」的用筆產生潛移默化的作用，而「瘦金書」的筆法得以提升之後反過來又能加強其工筆畫的線質。兩者互為影響，相得益彰。

另外，「瘦金書」雖點畫細瘦，卻挺健異常，其鋒穎必也極具彈力，與一般書家所用之筆當有所差異。是否接近其繪工筆畫之鉤線筆尚待考。

《蠟梅山禽圖》之題詠為楷書五言詩，題在《蠟梅山禽圖》左下空白處：「山禽矜逸態，梅粉弄輕柔。已有丹青約，千秋指白頭。」署款與《芙蓉錦雞圖》同，亦鈐有「天曆之寶」、「奎章閣寶」等印記。

此圖的題詠與《芙蓉錦雞圖》題詠的書風極為相似，其中「已」、「態」、「逸」、「全」之「人」部，「態」、「德」之「心」部，寫法如出一轍。由是觀之，兩帖書寫時間當相距不遠。

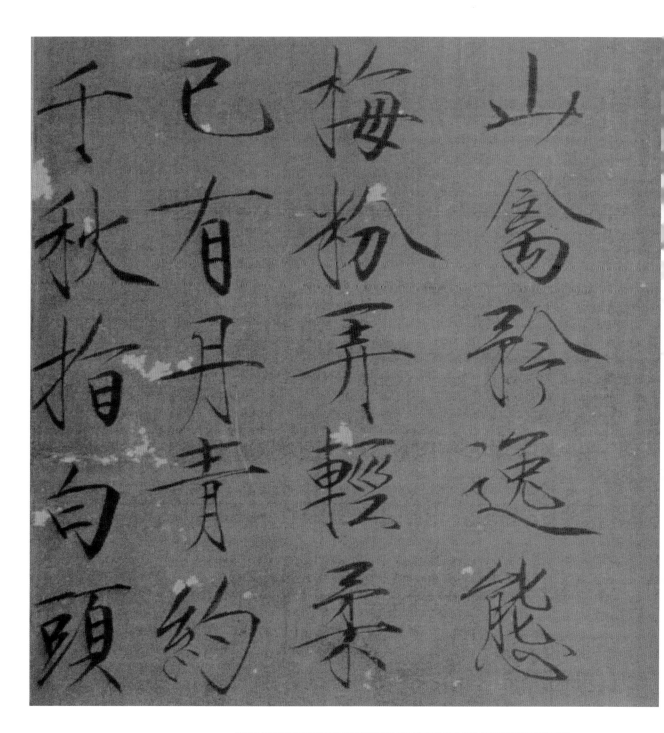

山禽矜逸態
梅粉弄輕柔
己有月青約
千秋指白頭

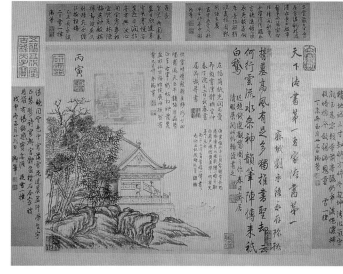

清高宗 《**題王羲之快雪時晴帖**》 台北故宮博物院藏

清高宗乾隆皇帝與宋徽宗同為史上皇室收藏的代表人物，兩人皆熱衷於古代書畫的收藏，且本身亦具有顏高的詩文造詣。徽宗為北宋內府的大量古書畫編列《宣和畫譜》及《宣和書譜》兩套目錄，乾隆亦針對其龐大的收藏品編列《石渠寶笈》與《秘殿珠林》二書。兩人也同樣喜歡在書畫上題字，只是乾隆比徽宗有過之而無不及，幾乎每件作品上都會有乾隆所題詩文，有些甚至不只題過一次。（黃）

19

自題《五色鸚鵡圖》

卷　絹本　53.3×125.1公分
美國波士頓美術館藏

在徽宗傳世的書畫合卷作品中，波士頓美術館所藏的《五色鸚鵡圖》和北京故宮藏的《祥龍石圖》、遼寧省博物館藏的《瑞鶴圖》，是極爲相似的三件作品，皆包含工筆花鳥、瘦金書跋（序）詩與題款四個部分。然而《五色鸚鵡圖》尤爲特殊，書法在右而畫在左，與其他兩件以畫（右）爲主體，書詩（左）爲跋的主從關係明顯相異。

題款的部分。本卷殘損得相當嚴重，僅剩「製」、「并」及花押，若由《祥龍石圖》和《瑞鶴圖》的款識看來，應當也是「御製御畫並書（花押）」。

整體而言，此作在筆劃上仍具有瘦金體銳利挺拔的特徵，鵝字鉤劃出了寬輆的空間，挺拔的橫筆、疾迅瀟灑的撇捺，都表現出一種精熟而瑰麗的皇家氣質。結字上，書序的部分較爲圓渾外拓，然而在最後數行，可見有欲縮短尺幅的緊促之感，字型稍顯瘦長。由杏花枝頭深入題款的情形看來，或許書寫時已經發現空間的奢用，因而意圖收斂此。

在各個字中，仍略有他結體特殊的部分，如題詩的第一個字「天」，其短橫「一」與「大」間的結構似略有缺憾，看來有似「天」字，在《瑞鶴圖》中也有類似的寫法；而最後一行第四字「趾」字的「止」以鵝字鉤作收尾，看來略似草法，與一般介於行楷間的嚴謹瘦金風格，略有出入，作偽者應不

《瑞鶴圖卷》局部

《五色鸚鵡圖》局部

《真書千字文》局部

《五色鸚鵡圖》局部

會有這麼別出心裁的出線演出才是。

本件作品曾入元文宗的內府收藏，入清後經戴明說（1625-1674）與宋犖（1634-1713）收藏，其後成爲乾隆的藏品，著錄於《石渠寶笈初編》，後來又經由恭親王後人售與張允中，流入日本澄懷堂山本悌次郎手中，最後才由波士頓美術館購入。名件輾轉，顛沛流離。（本社張佳傑補述）

趙佶《書牡丹詩》冊頁　紙本　34.4×42.2公分
台北故宮博物院藏

《書牡丹詩》的形制也是由題識與七言律詩所組成，雖然沒有徽宗的款，卻鈐有「政龢」、「御書」與「宣和殿寶」三枚北宋內府用印。然而律詩的部分，第一行與第三行皆少寫一字，以致多出最後一行的二字。與《五色鸚鵡圖》、《瑞鶴圖》、《祥龍石圖》的嚴謹相比，《書牡丹詩》在形制上稍顯瘦長，筆劃迅捷有力，然而寫來更顯自然，結體舒張，輕鬆自然。在形制方扁字型之間，堆砌得錯落有致，確是佳作。（張）

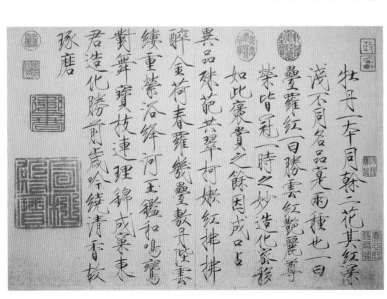

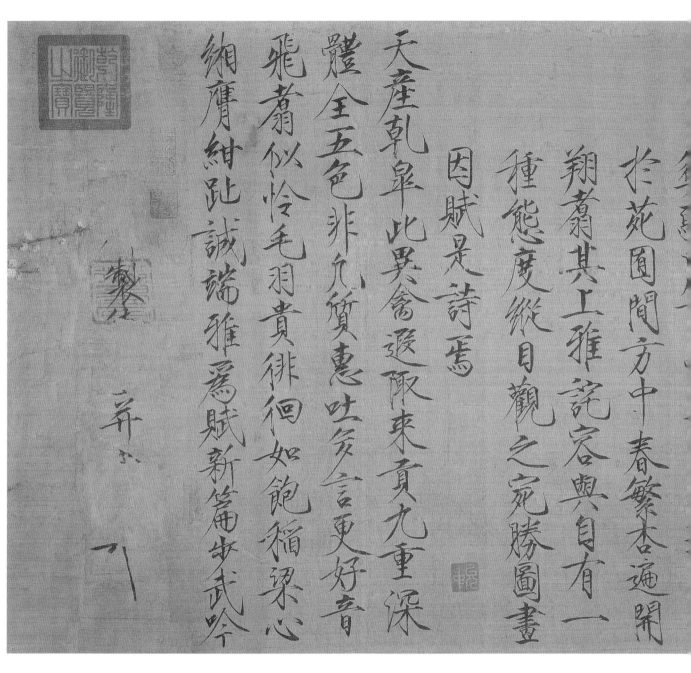

於苑圃間方中春繁杏遍開
翔翥其上雅詫容與自有一
種態度縱目觀之宛勝圖畫
因賦是詩焉
天產乾臯此異禽遐陬來貢九重深
體全五色非凡質惠吐多言更好音
飛翥似憐毛羽貴徘徊如飽稻粱心
緗膺紺趾誠端雅為賦新篇步武吟

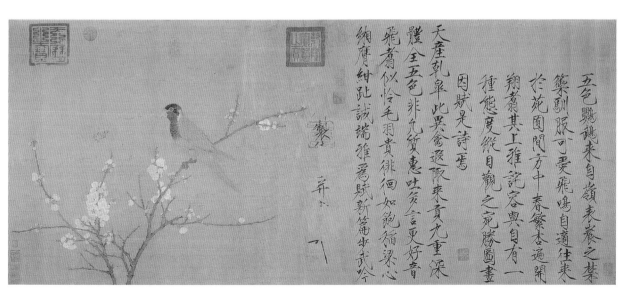

五色鸚鵡來自嶺表養之禁
籞馴服可愛飛鳴自適往來
於苑圃間方中春繁杏遍開
翔翥其上雅詫容與自有一
種態度縱目觀之宛勝圖畫
因賦是詩焉
天產乾臯此異禽遐陬來貢九重深
體全五色非凡質惠吐多言更好音
飛翥似憐毛羽貴徘徊如飽稻粱心
緗膺紺趾誠端雅為賦新篇步武吟

《五色鸚鵡圖》

軸　絹本設色　184.4×23.4公分
台北故宮博物院藏

《文會圖》上有「天下一人」草押，上鈐「御書」一印。右上方為趙佶行書題詩：「題《文會圖》。儒林華國古今同，吟詠飛毫醒醉中。多士作新知入縠，畫圖猶喜見文雄。」左上方蔡京和詩：「臣京謹依韻和進。明時不與有唐同，八表人歸大道中。可笑當年十八士，經綸誰是出群雄？」蔡詩中的「十八士」，指的是唐太宗以杜如晦、房玄齡等十八人於文學館討論典籍的史事，回應了「儒林華國古今同」句中古今相同的文人逸趣，果真是知趣的臣子。

本軸右上角已多破損，在修補的過程中，某些筆劃因此殘缺或偏斜變形，字型上偶可拾得《唐人集王右軍聖教序》的遺風，如「華」、「詠」、「猶」等，而第四行的「圖」字，用筆方折厚重，尤其具有《集字聖教序》沉穩典雅的風範。可見儘管《淳化閣帖》蒐羅王氏尺牘多件，《集字聖教序》仍是北宋宮庭一窺王羲之行書的重要管道。

儘管以王字為框架，趙佶仍不改其撇捺飛揚、運筆疾速的風格，在轉折的部分，則以圓勢為多，比起其他的行草作品，此書的筆劃間輕重變化顯得強烈許多，速度也較慢，書寫者可能是用更為嚴肅的態度創作。

趙佶真、行、草諸體兼工，而尤以「瘦金書」垂範後世。相對而言，其行書要稍弱些，由於書蹟流傳少，一般人對其行書面貌比較陌生。《文會圖自題》在字形上略帶王羲之的影子。宋代書家大都以行書見長，而趙佶卻擅真、草，行書的個人風貌不甚突出，這種情況，或與自唐代以來宮廷內對於王書的崇尚有關。（本社張佳傑補述）

仿宋筆
（張佳傑攝）
目前有筆墨莊製作所謂的「仿宋筆」，硬豪長鋒，頗適合瘦金書的書寫，徽宗用筆或許就是類似這種毛筆。
（張）

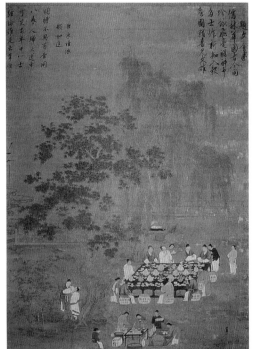

《文會圖》

晉 王羲之《聖教序》局部　拓本
此帖為唐僧釋懷仁集王羲之書而成，咸亨三年（672）立於陝西西安，後成為學習王書的重要範本，其出現被認為是行書入碑之濫觴。由唐代之後的行書碑看來，《聖教序》在王書的推廣流傳上具有關鍵性的地位。（張）

左圖：宋 蔡京《題趙佶文會圖》
蔡京的用筆頗有米芾八面出鋒的意趣，而結字則與徽宗的舒張有異曲同工之妙，在跌宕中時出新意，亦獨樹一格，但傳世墨蹟極少。明陶宗儀《書史會要》稱其「尤嗜書，初類沈傳師。久之，深得王羲之筆意，自名一家。」（張）

題女會圖

儒林辟國古今圖

吟咏石飛電眠醉中

為士作新知人穀

畫圖猶喜見文雄

《蔡行敕》

局部　卷　紙本　35.5×214.6公分
遼寧省博物館藏

《蔡行敕》為行書，凡二十一行，共一百二十七字。帖中鈐有「項子京家珍藏」（明項元汴收藏印）、「三希堂精鑑璽」、「乾隆御覽之寶」等印記，曾刻入《三希堂法帖》。

此帖乃宋徽宗不允蔡行辭殿中省事之手敕。蔡行，蔡絛之猶子（即姪兒），蔡京之孫，時供職殿中省。蔡京是六賊之首，徽宗對他非常寵信，曾七次專程到蔡京的府上登門拜訪，並將其女兒延慶公主嫁給蔡京的兒子，可見徽宗對他的寵信。因此，不僅是蔡京的兒子，連他的孫子蔡行均官至大學士，地位等同於執政。蔡京曾經因災異三次罷相，但時間都極其短暫。到了第四次拜相時，蔡京已是八十老翁，兩眼昏花，不能治事，他把政事交給他兒子處理。《蔡行敕》書蔡行想辭去殿中省事的職位，但徽宗卻說了許多理由沒有同意，由此可見徽宗對蔡京一家非常寵愛。

釋文：
敕蔡行省所上劄子，辭免領殿中省事，具悉。事不久任，難以仰成，職不領俱省，寔出束求，乃願還稱謂，殊見撝謙成命。自朕於義毋遠，爾其益勵

自明代以來，《蔡行敕》一直被認為是宋太宗趙光義的墨蹟，經今人考證，始歸入宋徽宗趙佶名下。卷後有鄭穆、黃庭堅、王禕三人題跋，為後人偽作。從書法來看，無論用筆、結字，與《方丘敕》、《自題文會圖》都很相似，如帖中「敕」、「領」字的「頁」部、「有」、「以」、「朕」、「清」、「乃」、「成」、「故茲詔示、想宜知悉」等字，與《方丘敕》寫法一致。比較而言，《方丘敕》筆力稍弱，而《蔡行敕》用筆更為剛健，行距緊湊，亦更富「瘦金」意味。與《方丘敕》相同，《蔡行敕》帖中類王字者亦比比皆是，如「悉」、「任」、「不」、「有」、「難」、「集」、「序」等字、「六」、「地」、「近」、「繁」、「省」等字，學得惟妙惟肖。

趙佶《方丘敕》局部　1114年　卷　絹本　39.9×265.1公分　遼寧省博物館藏

《方丘敕》是歷代文獻著錄中唯一的趙佶行書作品，其用筆堅實，點畫光潔，轉折處乾脆俐落，是一件明顯學王的作品。

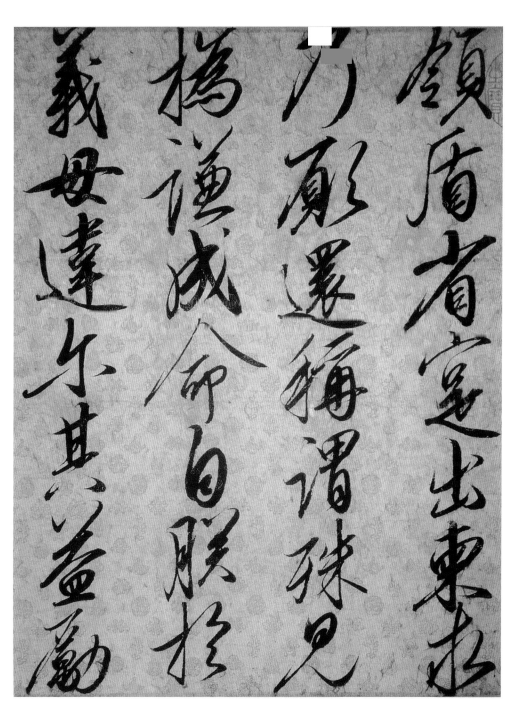

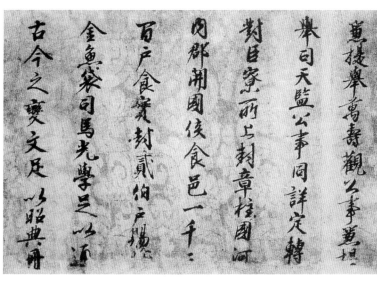

《草書千字文》

局部 1122年 卷 紙本 35.1×1172公分

遼寧省博物館藏

《草書千字文》為描金雲龍箋墨蹟本，凡一百八十八行，末署「宣和壬寅御書」（「天下一人」草押）。帖中鈐有「御書」、「乾隆御覽之寶」、「石渠寶笈」、「嘉慶御覽之寶」等印記，曾經《清河書畫舫》、《庚子銷夏記》、《石渠寶笈初編》等書著錄。

宋代行書興盛，正、草式微，故書家擅長草書者絕少。蘇軾、米芾皆為大家，也只是在行書上有所建樹，於草書則未能稱雄。蔡襄諸體兼工，但也僅能作小草。宋代狂草多，在風格上由豪邁奔放轉向了輕捷柔暢。趙佶的草書傳世墨蹟僅存二件，《草書千字文》乃其四十一歲時所作，卷長三丈有餘，洋洋灑灑，蔚為壯觀。此帖草法類張旭、懷素，用筆取側鋒，圓轉輕靈，極富彈力。字形大小錯落，生動多姿，宛如珠落玉盤，悅耳有聲。筆勢迅疾飛動，連綿不絕，正似大江東去，奔騰不息。而尤為可貴的是，如此長篇鉅製，自始至末，卻筆力不懈，誠為不易。

當然，此帖也有不足之處。如，由於行筆過疾，再加上描金雲龍箋紙質光潔，不易受墨等，用筆略嫌痛快有餘而沈著不足。在字態上，亦因行中相近弧線的多次重複出現，而略有缺乏變化之憾。

草書的發展肇始於漢，東晉王羲之等在旭、懷素，用筆取側鋒，圓轉輕靈，極富彈力。字形大小錯落，生動多姿，宛如珠落玉盤，變；唐代張旭、懷素繼以狂草，又為一變。黃庭堅、趙佶二人草書俱學旭、素，比較而言，山谷草書行筆頓挫帶波折，顯得凝煉遒勁，用筆已與唐草有異，而趙佶草書則點畫光潔挺勁，基本上還是屬於唐人格局。只不過唐草氣象宏闊，而趙佶草書用筆側鋒居多，在風格上由豪邁奔放轉向了輕捷柔暢。趙佶的草書傳世墨蹟僅存二件，《草書千字文》乃其四十一歲時所作，卷長三丈有

宋徽宗（傳）《噴香舞雪七言聯句紈扇》絹本 24.4×23.2公分 哈佛大學福格美術館（Fogg Museum）藏

此件紈扇與其瘦金書面貌相去甚遠，用筆與《草書千字文》同樣是尖而細，但沒有《草書千字文》浮滑的缺點，同時運筆也較為靈動。其中「三、尺、舞、佳、人、一」為徽宗書法標準的結體與筆法。

（黃）

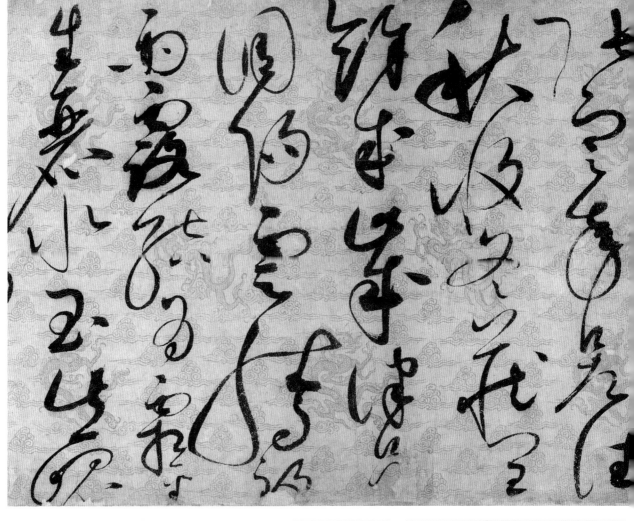

唐 張旭 《古詩四帖》
局部 卷 紙本 29.1×
195.2公分 遼寧省博物
館藏
草書，凡五十行，共一
百八十八字。張旭（約
675-759）字伯高，唐
吳郡崑山（今屬江蘇省）
人。官至左率府長史，
人稱「張長史」、「張
顛」。其草書成就很
高，是唐代狂草的代表
人物。

釋文：千字文。天地元黃。宇宙洪荒。日月盈昃。辰宿列張。寒來暑往。秋收冬藏。閏餘成歲。律呂調陽。雲騰致雨。露結為霜。金生麗水。玉生昆

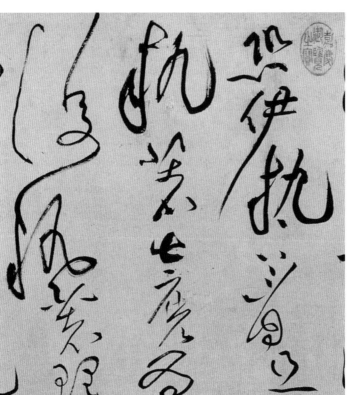

宋 黃庭堅 《諸上座帖》局部 卷 紙本 33×729.5公分
北京故宮博物院藏
草書，凡七十九行。此帖乃黃庭堅草書代表作。帖中鈐有「紹興」、「內府
書印」（此二印為宋高宗印）、「乾隆御覽之寶」等印記。

《掠水燕翎詩紈扇》

絹本　28.4×28.4公分　上海博物館藏

《掠水燕翎詩紈扇》為草書，凡四行，共十四字，為七言詩兩句：「掠水燕翎寒自轉，墮泥花片濕相重。」末尾有「天下一人」草押。鈐有「御書」葫蘆印記等。

紈扇就是用細絹製成之團扇。團扇又叫宮扇，為古代宮中常用，本為納涼之物，後來書畫家作書、畫於其上，而成為實用、藝術兼備之品。又因為其章法別致，雅趣盎然，故為文人所喜愛，成為繼手卷、冊頁之後的又一種書畫創作形式。宋代的扇面藝術相當盛行，宋徽宗趙佶尤喜作扇面，鄧椿《畫繼》云：

政和間，每御畫扇，則六宮諸邸，競皆臨仿，一樣或至數百本。其間貴近往往有求御寶者。

上有所好，下必甚焉，作為一種書畫創作的章法形式，扇面藝術作品在宋代的大量湧現，當與宋徽宗趙佶的個人喜好有關。

除《草書千字文》外，趙佶的傳世草書墨蹟唯存《掠水燕翎詩紈扇》一件，碩果僅存，彌足珍貴。宋代的扇面作品以畫居多，書法則絕少。在宋之前的傳世書蹟中似亦未見有扇面作品，則趙佶這件傳世扇面書法的意義便非同一般，其在扇面章法的形式上，對後世有著經典模範的作用。

此帖用筆輕盈婉轉，宛如「掠水燕翎」；章法疏密有致，自然天成；點畫肥瘦兼具，富於變化。氣息典雅，韻味雋永，顯示了小品書法以少勝多的特色，誠為趙佶合意之作。首行三字，「掠」字墨跡稍有剝落，起首橫畫左高右低，與紈扇右上側輪廓

線的弧勢頗為諧和。「水」字豎鉤畫呈弧形，顯得優美舒展，右部兩畫連寫如花葉狀，極其生動多姿。「燕」字草法精彩，末筆尤具彈力，右側點畫逼邊，此亦乃順應紈扇章法空間，而作字態之變形。第二行「寒」、「自」、「轉」三字牽絲映帶，一氣呵成，點畫多呈圓弧，卻無重複雷同之感。第三行「墮」字用筆肥厚，末筆牽帶稍覺遲重。「泥」、「花」二字點畫粗細懸殊，體現出在行筆中對筆鋒有著極好的控制能力。末行「濕」、「相」、「重」三字亦極精彩，「重」字末筆寫法於空間變小而字距稍緊，「重」字末筆寫法

與「燕」字同，帶有章草筆意。最後在末尾空白處添以「天下一人」草押，整幅佈局顯得天衣無縫，渾然一體。

趙佶的兩件草書墨蹟，一為鴻篇鉅製，一為輕羅小扇。以書寫的技法難度而論，自以《草書千字文》更為不易。狂草長卷的創作，除激情以外，在用筆、章法上需要更高的駕馭能力，而紈扇字少幅小，在各方面都要容易把握一些。另外，趙佶輕捷靈動的側鋒筆法也更適合用來書寫抒情小品。所以，從作品的效果來看，《掠水燕翎詩紈扇》要比《草書千字文》顯得更為完美一些。

唐　懷素　《自敘帖》局部　777年　卷　紙本　28.3×755公分　台北故宮博物院藏

懷素（737-?）字藏真，長沙（今屬湖南省）人。工狂草，與張旭並稱「顛張醉素」。

趙佶　《枇杷山鳥》冊頁　絹本水墨　22.6×24.5公分　北京故宮博物院藏

此圖繪於團扇之上，構圖別致，小巧可愛，從中可見扇面布白之特色。

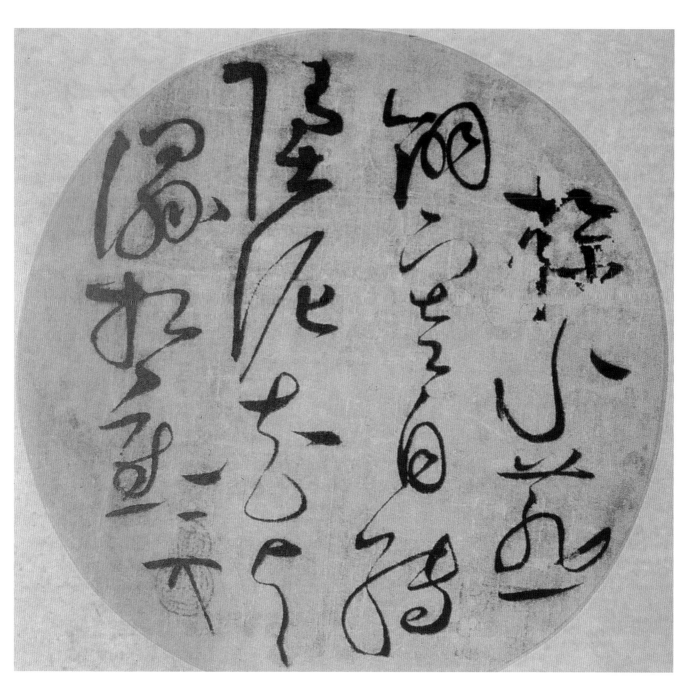

宋 黃庭堅 《杜甫寄賀蘭銛詩》 冊頁 紙本
34.7×69.6公分 北京故宮博物院藏
此帖乃黃庭堅小幅草書，與《掠水燕翎詩紈扇》比
較，可知趙佶草法出自唐人，而與宋人不類。

宋徽宗趙佶的書學貢獻

《宋史》〈徽宗本紀〉云：

跡徽宗失國之由，非若晉惠之愚，孫皓之暴，亦非有曹、馬之篡奪。特恃其私智小慧，用心一偏，疏斥正士，狎近姦諛。……自古人君玩物而喪志，縱欲而敗度，鮮不亡者，徽宗甚焉。

《宋史》對徽宗亡國之由的剖析可謂深中肯綮，趙佶因「玩物喪志」而失國，固為千秋憾事，後世亦應引以為戒。但平心而論，趙佶鍾情於書畫藝術，「志」是喪了，然而「物」卻是玩得好的。這位多能的宣和天子，詩、書、畫兼擅，於文藝成就卓然，在歷代帝王中，實難有與其比肩者。

宋徽宗趙佶的傳世書蹟，獨立成幅的不多，計有十幾件：《真書千字文》（1104）、《大觀聖作之碑》（1108）、《穠芳詩帖》、《欲借、風霜二詩帖》、《怪石詩帖》、《夏日詩帖》、《棣棠花、筍石二詩帖》、《閏中秋月帖》（1110）、《書牡丹詩帖》、《方丘敕》（1114）、《蔡行敕》、《草書千字文》（1122）、《掠水燕翎詩紈扇》、《絳霄紫庭帖》、《神霄玉清萬壽宮碑》（1119）、《賜劉既濟書》、《賜項舉之書》等。而見於畫上的題詠或標題占絕大多數，較著名者有：《自題瑞鶴圖》（1112）、《自題祥龍石圖》、《自題蠟梅山禽圖》、《自題文會圖》、《題芙蓉錦雞圖》、《題五色鸚鵡圖》、《題御鷹圖》（1114）、《題韓幹牧馬圖》（1107）等。

馬宗霍《書林紀事》云：「徽宗好書，御府所儲書，其前必有御筆金書小楷標題。」正由於徽宗「好書」，寫了大量的標題，才使我們今天能見到這麼多的御筆書蹟。

宋徽宗趙佶在書法上的成就主要是創出了「瘦金書」一體。「瘦金書」風格強烈，尤其在用筆上將「瘦硬」推到了極限，從而進一步拓展了筆法的表現力空間。此種個性突出之書風，若作為取法物件，自然很難在其基礎上再有所發展，雖然也有學「瘦金書」而能酷似者，如金章宗完顏璟、近人于非闇等，但也僅是「酷似」而已。倘言「瘦金書」對後世的影響，並不應以後之學書者受了其多少沾溉而論，更重要的是，趙佶處在顏、柳之後，於極難創新的楷書一體能自出機杼，形成自家風格，這是相當了不起的，其所創出的「瘦金書」楷體，給後世樹立了一種新的楷書審美風格。相對而言，趙佶這種藝術上的獨創精神給予後人的啟迪，才是至為重要的。

除了自己在創作上身體力行之外，趙佶還做了一些有益於文藝的實事。在其治政期間，不但擴大了畫院陣容，又益增「畫學」和「書學」，這是世界上最早的皇家美術學院。而且其招生和教學的程式與內容也都和今天的美術學院相類。但趙佶似乎更喜愛繪畫，在他之前，書院的地位高於畫院，到趙佶時期，又把畫院地位排在書院之前。如鄧椿《畫繼》中記載：

本朝舊制，凡以藝進者，雖服緋紫，不得佩魚，政、和、宣間獨許書畫院出職人佩魚，此異數也。又諸待詔每立班，則畫院為首，書院次之。如琴院、棋、玉、百工皆

雖然趙佶把書院排在畫院後面，但與其他琴院、棋、玉、百工相比，書院的地位又是迥然不同的。「佩魚」即佩魚袋，魚袋是一種代表官階等級的魚形飾品。在政、宣年間，「獨許書、畫院出職人佩魚」這是一種異於「本朝舊制」的優待。並且，「他局工匠，日支錢，謂之食錢，惟兩局則謂之俸值，勘旁支給，不以眾工待也。」（見鄧椿《畫繼》）書畫兩局的報酬稱之「俸值」，而其他各局的報酬卻稱為「食錢」，從此稱謂中亦可看出書畫家在徽宗朝是受到重視的，在酷愛書畫的趙佶眼裏，書畫家的地位與其他各局工匠是迥然不同的。

在上，

在下。

但在此前後皆非是，如郭熙的畫名高，為了提高他的地位，將其歸於「御書院」，（見《圖畫見聞志》卷四《紀藝下·山水門》）並負責考校天下畫生。（參閱陳傳席《中國山水畫史》）之後，各史書記載也是書學、書院在前，畫學、畫院在後。

《宋史》卷一百五十七記載，宋徽宗時期，「書學生」習篆、隸、草三體，明《說文》、《字說》、《爾雅》、《博雅》、《方言》，兼通《論語》、《孟子》義，願占大經、小經者聽。篆以古文、大小二篆為法，隸以二王、歐、虞、顏、柳眞行為法，草以章草、張芝九體為法。考書之等，以方圓肥瘦適中，鋒藏畫勁，氣清韻古，老而不俗為上；方而有圓筆，圓而有方意，瘦而不枯，肥而不濁，各得一體者為中；方而不能圓，肥而不能瘦，模仿古人筆畫不得其意，而均齊可

年代	西元	生平與作品	歷史	藝術與文化
神宗 元豐五年	1082	趙佶生。	四月，宋改官制。九月，西夏陷永樂城，宋兵大潰。	蘇軾47歲。黃庭堅38歲。王詵35歲。米芾32歲。
元豐八年	1085	封爲遂寧郡王。	三月，宋神宗卒，哲宗即位，太皇太后高氏臨朝聽政。	沈遼卒。王安石書《楞嚴經要旨卷》。
哲宗 紹聖三年	1096	封爲端王。	于闐、大食、龜茲等入貢。	米芾作《樂兄帖》。蘇軾作《賀方南圭門狀》。

觀者爲下。「畫學之業，日佛道，日人物，日山水，日鳥獸，日花竹，日屋木，以《說文》、《爾雅》、《方言》、《釋名》教授。《說文》則令書篆字，著音訓，餘書皆設問答，以所解義觀其能通畫意與否。仍分士流、雜流，別其齋以居之。士流兼習一大經或一小經，雜流則誦小經或讀律。考畫之等，以不仿前人，而物之情態形色俱若自然，筆韻高簡爲工。」由是觀之，趙佶招收和教育書學生和畫學生，以學習文化和研究學問爲基礎，學習書畫技巧也很全面，書學生諸體兼攻，並且給他們設定了考定等級的標準，以作授官升職之參考。

宋徽宗趙佶保存了大量的古代書畫藝術品。在他即位以後，收藏了很多歷代法書名畫，蔡絛《鐵圍山叢談》云：

吾以宣和歲癸卯，嘗得見其目，若唐人用硬黃臨二王帖至三千八百餘幅，大凡歐、虞、褚、薛及唐名臣李太白、白樂天等書字，不可勝記……

這些書畫作品都經內府重新裝裱，妥善保存。清代皇帝也保存了不少法書名畫，但他們在作品上大量鈐印，甚至在畫面上題字、破壞藝術品。趙佶裝裱字畫，只在裱邊上鈐印、題簽，便於後代辨識，而絕不破壞書畫本身。

對於庋藏的歷代法書名畫，趙佶不僅妥善保存，還命人對其進行整理、彙編的工作。大觀初年，宋太宗時所刻的《淳化閣帖》，因年代久遠，原板已毀裂，並且原帖標題多誤，摹勒亦有失誤處。宋徽宗遂命蔡京主其事，詔出內府所藏歷代法書真蹟，令龍大淵等更定匯次，重刻於太清樓下。因此帖刻於大觀三年（1109），故稱爲《大觀帖》或《大觀太清樓帖》。《大觀帖》摹刻精良，評者謂在《淳化閣帖》之上。古代尚無影印技術，只能依賴摹勒椎拓等手段來複製法書名蹟，所以《大觀帖》的匯刻，在給學書者提供臨摹範本，及對古代書蹟的傳播方面應當起了一定的作用。

另外，在宣和年間，宋徽宗敕令內臣撰成《宣和書譜》和《宣和畫譜》二書。這是一次對內府所藏歷代法書名畫的整理著錄工作。《宣和書譜》凡二十卷，首卷爲歷代帝王書，卷二爲篆隸書，卷三至卷六爲正書，卷七至卷十二爲行書，卷十三至卷十九爲草書，卷二十爲分書，末附制語。凡錄書家一百九十七人，法書一千三百四十四件。《宣和畫譜》的編纂體例頗佳，全書由書體敍論、書家小傳、法書件數及名稱等部分組成，記載詳實，夾述夾論，是一部很有價值的書法文獻著作。

總而論之，宋徽宗趙佶雖非帝王之材，在文藝上卻有著絕代的才華，其詩、書、畫兼擅，多能而多藝，不僅於歷代帝王中堪稱第一，即便在整個藝術史上亦允推大家。趙佶在政治上的昏庸無能，給當時百姓帶來了極大的苦難，而其在藝術上的卓越成就，卻也給後世留下了一筆豐厚的文化遺產。

閱讀延伸

楊仁愷，〈宋徽宗趙佶書法藝術瑣談〉，《書法叢刊》，14期（1988）。

朱惠良，《南宋皇室書法》，《故宮學術季刊》，2卷4期（1985）。

傅申，〈宋代の帝王と南宋、金人の書〉，《歐米收藏中國法書名蹟集》，東京：中央公論社，1981-1983。

年號	西元			
元符三年	1100	哲宗卒，趙佶即位，是爲徽宗。趙桓（宋欽宗）生。	皇太后向氏聽政，元祐舊黨漸見召用。	黃庭堅作《書張大同卷》、《牛口莊題名》。蘇軾離海南，作《渡海帖》。
徽宗 崇寧三年	1104	置書畫算學。趙佶書《眞書千字文》。	正月，鑄九鼎。六月，重定元祐、元符黨人及上書邪等者合爲一籍，刻石朝堂。	米芾作《復官帖》、《太平州蕪湖縣新學記》。
崇寧四年	1105	詔令朱勔主持蘇杭應奉局，採辦花石。	二月，頒方田法。五月，賜信州老虎山道士張繼先號虛靖先生。	黃庭堅卒。章惇卒。
大觀元年	1107	趙佶題韓幹《牧馬圖》、韓滉《文苑圖》。	正月，以蔡京爲尚書左僕射兼門下侍郎。十月，蘇州地震。	程頤卒。米芾作《無爲章吉老墓表》。
大觀二年	1108	趙佶正書《大觀聖作之碑》。	正月，河東、河北民暴動。	米芾卒。黃伯思《法帖刊誤》成。
大觀三年	1109	《大觀帖》刻成。	六月，蔡京罷相，致仕。是年，江、淮、荊、浙、福建大旱。	詔修《樂書》。《汝帖》刻成。
大觀四年	1110	趙佶正書《閏中秋月帖》。	正月，西夏入貢。七月，罷方田法。	
政和二年	1112	趙佶作《瑞鶴圖并題》。	蔡京封魯國公。	趙明誠作《跋歐陽修集古錄》。
政和四年	1114	趙佶書《題御鷹圖》、《方丘敕》。	女眞首領完顏阿骨打誓師反遼。	蔡京行書《跋御鷹圖》。
政和六年	1116	趙佶御製并正書《濟瀆廟靈符碑》。	閏正月，置道學。二月，詔增廣天下學舍。	蘇轍卒。蔡伸作《蔡襄自作詩稿跋》。
政和七年	1117	諷道籙院上章冊已爲教主道君皇帝。	正月，以殿前都指揮使高俅爲太尉。二月，以大理國主段和譽爲雲南節度使、大理國王。	書學併入翰林書藝局，畫學併入翰林圖畫局。蔡京作《御製雪江歸棹圖跋》。
宣和元年	1119	趙佶御製並正書《神霄玉清萬壽宮碑》。	七月，以童貫爲太傅。京西饑，淮東大旱。	金太祖遣完顏希尹制女眞大字。
宣和二年	1120	《宣和書譜》、《宣和畫譜》成書。	六月，詔開封府賑濟饑民。方臘起義。	洪遵生。
宣和四年	1122	趙佶書《草書千字文》。	正月，金人破遼。遼天錫帝死。	蘇過卒。洪邁生。
宣和五年	1123	《宣和博古圖》約成書於此際。	金太祖完顏骨打卒，弟吳乞買即位，是爲太宗。十二月，金人遣使來賀正旦。	蔡京題「面壁之塔」大字。
宣和七年	1125	禪位於太子桓，是爲宋欽宗。被尊爲教主道君太上皇帝。	二月，金將擒遼天祚帝，遼亡。東上書請誅蔡京、朱勔、王黼及宦官李彥、童貫、梁師成「六賊」。	陸游生。詔士庶母以「天」、「王」、「君」、「聖」爲名字。
欽宗 靖康元年	1126	正月，金兵南下，趙佶出逃。四月，回京師。	七月，竄蔡京、誅童貫、朱勔。閏十一月，欽宗赴金營求和。	范成大生。周必大生。
靖康二年	1127	金擄徽宗、欽宗二帝北去，北宋亡。	康王趙構即位，是爲高宗。	楊萬里生。
高宗 紹興五年	1135	趙佶死於五國城。	正月，金太宗卒。	曾紆卒。